U0044165

365 Days of Art

每天只畫一點點

365天
畫出你的
藝術魂

LORNA SCOBIE

洛娜·史可碧——圖文　林師祺——譯

用滿足的心
填滿這本書

在許多版代的書訊中，總會收到關於繪圖書與著色書的訊息，但為什麼會特別注意洛娜·史可碧（Lorna Socbie）的繪圖書？

我們時常想，如果對於一個完全沒有繪圖概念的讀者來說，哪一種學習畫畫的書，會讓人想「衝動嘗試」？也就是「連不會畫畫的我，都想畫畫看」為第一個思考點的話，洛娜·史可碧的繪圖書就完全充滿了這個推動力。

在《每天只畫一點點：365個創意驚喜，成為你的解壓良方》博客來的書介網頁上，有個讀者標題寫「我講的是實話」的迴響感言：

「這本書是我第一次翻閱就想買下它的！也許是想治癒我的童年，也許是想再試試看，那些曾經以為的天賦還在不在？」

那麼，繪圖畫畫是一個夢想嗎？我們用語言文字表達自己，而我們是否也可以用繪圖來表達自己？或者我們都曾經有過恣意、天馬行空的無憂幻想，要如何畫出那些想像的蛛絲馬跡？而這位讀者，已經回饋出最珍貴的答案了。

洛娜·史可碧的第一本書在2017年出版，也就是你現在手上的這一本。繁體版書名《每天只畫一點點：365天畫出你的藝術魂》，亞馬遜書店上的讀者迴響，超過好幾頁：

我的手抽筋了，但我的心是滿足的……
我只是畫了幾筆，
卻讓我呈現一種專注的樂趣……
這本書讓我重新回到藝術的懷抱，
我迫不及待盼望第365天的到來，
可以完成更多的作品……
畫著畫著，我沉浸在練習中，
竟然忘了一天的憂慮……

有一個媽媽寫她正在尋找如何讓小孩自由發揮的繪畫教材，遇到這本書，發現這是一本可以從小學到成人都可以真正享受減壓和創造思維樂趣的書。

洛娜‧史可碧的繪圖書，可以恆久受到喜愛，讀者不是自己獨自擁有，而是買了好幾本送人，最主要的關鍵在她提供了我們每天畫畫的小任務，這些小任務都有實際的提示和指導。老實說有時候我們想畫，但卻不知從何下筆，或者害怕下筆，怕畫醜、畫不對，而本書為我們延伸了每一天的素材，讓我們想畫畫的情緒有所依循，而且你想畫簡單一點、複雜一點，都隨你心之所想，誰也無法干涉你。

每天一點一滴的累積，最後的豐收，也許連我們自己都無法想像的。因為這本繪圖創意日記包含了：
1. 從繪圖的過程中，開始觀察日常的變化。
2. 拾回單純的童趣之心。
3. 練習專注力。
4. 培養色彩的敏感度。
5. 成就感與自信心。

這365天，每天不一樣的手繪溫度與內心悸動是只屬於你自己的，這是AI永遠無法替代的。現在就開始動筆來畫吧。

歡迎來到 365天畫出 你的藝術魂

這本書的目的是透過每天進行一個創作，來探索和重新點燃對藝術的熱情。這一本書適合任何有創作欲望的人：無論你是否對繪畫有熱情，卻找不到時間，你覺得上課太恐怖（或太忙！），或者只是不確定該從哪裡開始。《每天只畫一點點：365天畫出你的藝術魂》幫助你用日記培養創造技巧，還能記錄你的進度。

為了避免你想到要填滿三百六十五頁白紙就卻步，我已經幫你預備許多方案。我也試著改變這些活動，讓你學習不同的藝術技能，鼓勵你多嘗試各種媒材。用英式書法教程練習寫字，也有比較輕鬆的方式，例如創造色環，探索油畫顏料、鉛筆、炭筆和蠟筆的不同質地。

雖然這些活動有編號，但你可以按照喜好，不一定要照順序——只要照當下心情選擇。畫畫可以很簡單，也不一定很嚇人，只是需要練習。我設計活動是針對某些技巧如使用光影的方法、觀察透視或學習畫臉孔。透過練習，你很快就能把這些技巧轉移到你自己的大型畫作，並且發掘出你想都沒想過的藝術天賦！

找時間畫畫可能很困難。我們永遠有藉口不畫畫：下班後要應酬，或是為了趕截止日期而晚歸，很難擠出空閒來畫畫療癒自己。即使你準時下班回家，更想打開電視，收看最新影集。我不打算騙你：這件事需要一點紀律！我發現，只要開始畫畫、發揮創意，做起來就更上

手，也更開心。我喜歡邊作畫，邊聽我最愛的曲子或播客。如果你沒辦法一晚完全不看電視，即使收看舒緩的大自然紀錄片，也能刺激你探索創意。

繪畫可能讓人放鬆到難以置信的程度，對心理有好處，甚至每天只需要花十分鐘畫素描或塗色，就有助緩解日常的緊張步調。認真考慮選擇哪些顏色、畫出哪些圖案，任憑自己迷失在你的畫作中。就把畫畫當成放鬆心靈的泡泡澡，當成減壓、放鬆、關閉所有瑣事的時間。

發揮創意絕對不是浪費時間：有時光想到拿起筆開始畫都覺得困難！不要因此卻步。我發現每天畫畫，幫助我減少對「開始做」的焦慮，也不再害怕「出錯」。今天畫得不好也沒關係，明天再試試另一種方法。

除了藝術活動之外，還有幫助建立藝術信心的小提示。這本書沒有任何規則，只有建議，所以你可以照自己的意願調整活動。也許你想用不同材料，不如本書所建議──很棒啊！藝術的偉大之處在於沒有正確或錯誤的答案，是注

重表達自己。用你喜歡的媒介發展你自己的畫畫風格，別忘了，創作的過程和最終的成品同樣重要。

不要覺得有壓力，必須每天完成一項活動。書裡提供一整年的藝術活動，但你可以用較長的時間完成，或者只在你想創作時才翻開。這些創作任務的重要宗旨就是讓你玩得開心，並且漸漸找到你喜歡的藝術風格。我真心希望你會受到啟發，在完成這本書之後繼續創作。我鼓勵你多探索，多冒險，多犯錯──更重要的是，玩得開心！

你的創作可以是私密的個人成品，倘若你願意分享，請拿出自信！請在網路上使用主題標籤 #365DaysOfArt。

已完成的活動

✗	2	3	4	**5**	6	7	8	9	**10**
11	12	13	14	15	16	17	18	19	20
21	22	23	24	25	26	27	28	29	30
31	32	33	34	35	36	37	38	39	40
41	42	43	44	45	46	47	48	49	**50**
51	52	53	54	55	56	57	58	59	60
61	62	63	64	65	66	67	68	69	70
71	72	73	74	75	76	77	78	79	80
81	82	83	84	85	86	87	88	89	90
91	92	93	94	95	96	97	98	99	**100**
101	102	103	104	105	106	107	108	109	110
111	112	113	114	115	116	117	118	119	120
121	122	123	124	125	126	127	128	129	130
131	132	133	134	135	136	137	138	139	140
141	142	143	144	145	146	147	148	149	**150**
151	152	153	154	155	156	157	158	159	160
161	162	163	164	165	166	167	168	169	170
171	172	173	174	175	176	177	178	179	180

181	182	183	184	185	186	187	188	189	190
191	192	193	194	195	196	197	198	199	200
201	202	203	204	205	206	207	208	209	210
211	212	213	214	215	216	217	218	219	220
221	222	223	224	225	226	227	228	229	230
231	232	233	234	235	236	237	238	239	240
241	242	243	244	245	246	247	248	249	250
251	252	253	254	255	256	257	258	259	260
261	262	263	264	265	266	267	268	269	270
271	272	273	274	275	276	277	278	279	280
281	282	283	284	285	286	287	288	289	290
291	292	293	294	295	296	297	298	299	300
301	302	303	304	305	306	307	308	309	310
311	312	313	314	315	316	317	318	319	320
321	322	323	324	325	326	327	328	329	330
331	332	333	334	335	336	337	338	339	340
341	342	343	344	345	346	347	348	349	350
351	352	353	354	355	356	357	358	359	360
361	362	363	364	365					

材料

創作藝術有許多不同材料。在你試用新工具、進行各種實驗的過程中會不斷找到你喜歡的材料。你不需要立刻擁有完美或一整套的材料，可以慢慢收集，別忘了，簡單的原子筆和昂貴的壓克力顏料一樣，都能創作極棒的畫作。

美術材料店可能有高品質，有時甚至非常小眾才需要的材料。你可以到店裡隨意瀏覽，試用各種材料，諮詢建議和意見。文具店也有很多更便宜（但品質依舊很棒）的材料，包括鉛筆和原子筆。你也可以在網路上找到材料，並且根據評價和留言找到合適商品。

以下是我個人最愛的材料，當然你也可以使用你喜歡的品項。

鉛筆

任何標準木製鉛筆都可以！鉛筆的軟硬度不同，9B——可以畫出柔和的黑線——到9H——筆芯很硬，可以畫出銳利的淺色線條——最常見。擁有多種鉛筆可能派得上用場，你就可以嘗試不同效果。試著用2B鉛筆畫陰影，用H或2H鉛筆畫精緻的細線。

你也可以試用自動鉛筆。雖然是鉛筆芯，但這種筆使用起來比較像握著原子筆，而且手指握住的筆身部位通常有一段橡膠。我喜歡用「施德樓」（Staedtler）Mars Micro 0.5和「飛龍」（Pentel）P205 0.5。自動鉛筆不需要削筆，但得購買筆芯。記得不要買錯筆芯。（自動鉛筆側面會註明是用哪一種。）

好橡皮擦和削鉛筆器才能完美搭配鉛筆。

代針筆

工具包裡最好準備幾枝黑色代針筆。這些筆有很多用途，從記下筆記和想法，到速寫或增添畫作細節。代針筆有各種品牌和筆尖粗細，建議在美術用品店裡試用，看看你喜歡哪一種。我最喜歡「三菱」（Uni）的Pin Fine Line、「櫻花」的Pigma Micron和Derwent Graphik Line Maker，不過還有很多款式可以選擇。

彩色鉛筆

彩色鉛筆是快速、簡單、無汙染的材料。我最喜歡的套裝是「施德樓」Ergosoft，筆芯堅硬，可以畫出確實、明亮的顏色，還有「瑞士卡達」（Caran d'Ache）Supracolor，這種筆芯比較軟，顏色非常多。有些彩色鉛筆是水溶性，所以可以用蘸濕的畫筆混合色彩，為作品增加立體感。

如果你要找特定顏色，也可以在美術器材店購買。我發現多準備黑色、棕色和灰色很方便，因為我常用到這些顏色。德國「輝柏」（Faber-Castell）的藝術家級色鉛筆（Polychromos）很持久，而且顏色非常鮮豔。

水彩顏料

水彩調色板的尺寸大小不一。顏色多很方便，但較小的套裝也不錯，可以混合創造彩虹般的色調。英國「朗尼」（Daler Rowney）和「溫莎牛頓」（Winsor & Newton）都能畫出美妙的鮮豔色彩。用完某種特定顏色，甚至可以單獨採購，就永遠能保持整組的完整性。

畫筆也有各式種類，擁有不同大小、形狀的一系列畫筆很實用。筆尖可以是尖的、圓的，甚至是平的，每種都能製造不同的效果。用不同畫筆進行實驗。你還需要裝水的容器，可以用杯子，也可以用切開的舊牛奶盒，還需要紙巾吸乾畫筆的水分。一定要用濕畫筆蘸取水彩顏料，換色之前也要在水裡洗過，才能保持色彩明亮。

提示：不一定要用畫筆作畫。試試卡片、木棍甚至花朵吧！

毛筆

寫書法一定要用毛筆。你可以用黑墨水和畫筆寫書法，但可能寫得亂七八糟！我喜歡用墨水匣可以更換的毛筆。小心毛筆很快就乾掉，但比畫筆和墨水瓶方便，而且相對而言，墨水不會滴得到處都是。我喜歡「飛龍」的毛筆，但也有很多其他廠牌，有些甚至有彩色墨水匣。

彩色紙

美術用品店可以買到彩色紙和折紙，但你也可以慢慢蒐集不同的顏色和材質的材料。無論是雜誌、牛皮紙或包裝紙，這些平常囤積的紙張可以用來做拼貼，或當成畫作背景。

以下材料也可以收進你的基本工具包。

● **素描本**：你可能想用這本書以外的本子創作。素描本就像視覺日記，你可以自在實驗、犯錯，也可能創造出了不起的藝術作品！

● **一把好剪刀**：可以用來拼貼和剪出特別的形狀。

● **PVA膠水**：用來貼紙張和收集的物品。可以用水稀釋，降低黏稠度。

● **自來水畫筆**：這些畫筆裡可以裝水，畫水彩畫時，可以取代水盆和一般畫筆。

● **紙膠帶（透明膠帶）**：便於快速黏貼，又容易撕掉，也能在上面作畫。

● **描圖紙**：可以用紙膠帶把描圖紙貼在濕黏的畫上保護。

● **炭筆**：探索深淺、光影的絕佳用具。

● **油性粉蠟筆**：可以用手指塗抹，混合顏色。

● **壓克力顏料**：顏色強烈、鮮明，快乾，也能用水沖淡。記得要在顏料乾掉之前清洗畫筆。

● **白色拉線蠟筆（white china marker）**：在畫作中添加白色亮點。

1 ——————— 著色或畫圖案。

3 ——— 在外面畫畫時，可以專挑建築物特定元素作畫，也許是屋頂形狀，或襯著藍天的建築物輪廓。在下一頁的天空中添加你自己的建築物。

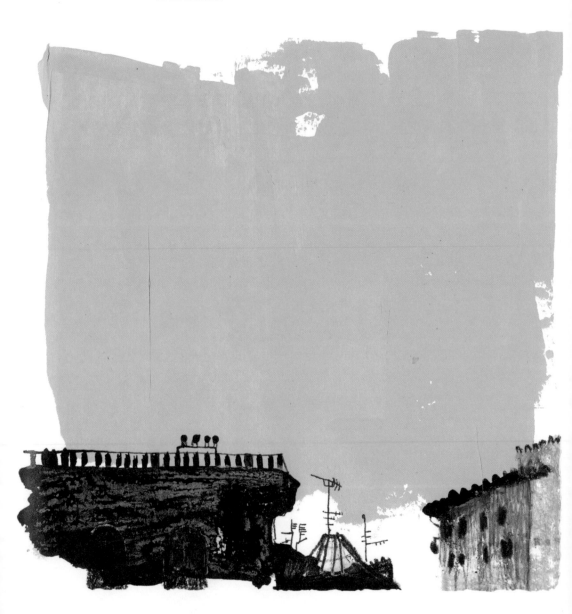

提示：選擇你有興趣的地區。

4 ———— 用色塊填滿這一頁。

完成五彩繽紛的魚群。

7 ———————— 根據記憶畫出你認識的人。

8 ———————— 畫一系列的蔬菜。

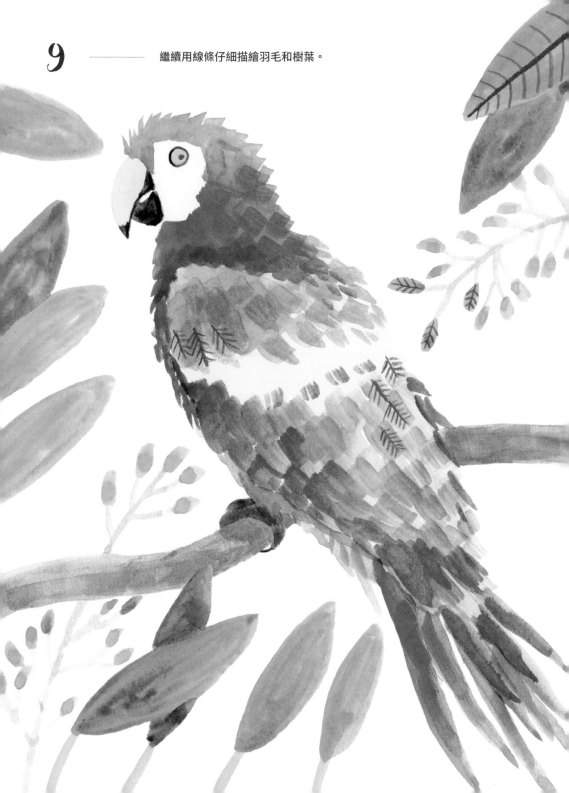

10

用不同材料實驗，看看你喜歡什麼。今天就用粗粗的鉛筆式蠟筆創造不同的線條。因為蠟筆比較粗、又是蠟製成，比普通色鉛筆難控制。

提示：粗粗的鉛筆式蠟筆可以製造有趣的效果，但也會很亂。為了保護下一頁，畫完之後，你可以在這頁貼上描圖紙。

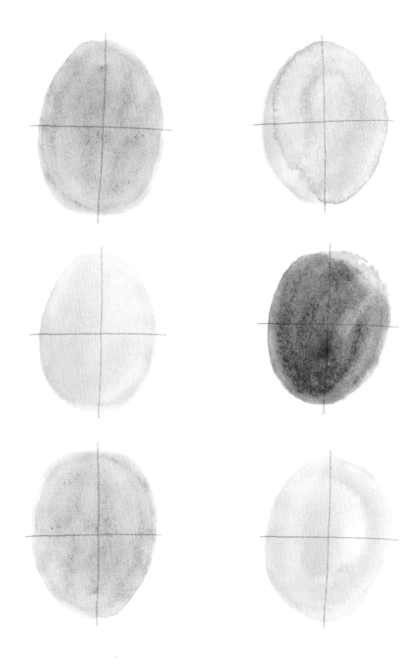

在樹枝上添加樹葉和水果。

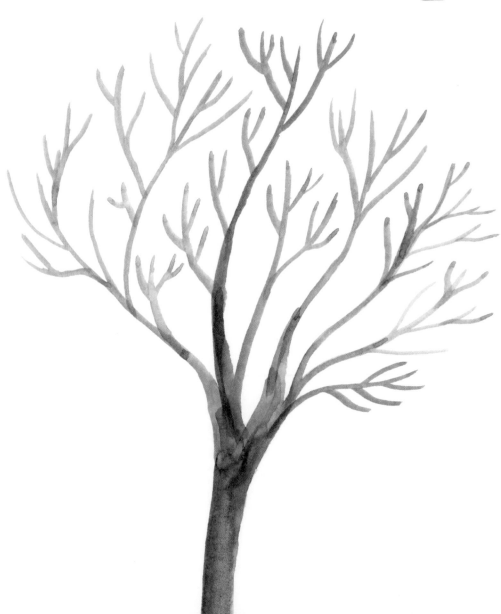

幫白色圓圈著色，創造不同的顏色組合。也許你會發現從前沒
想過的新配色。在橫條背景襯托下，你用的顏色吸引人嗎？

14 ——————— 在這裡畫鮮花。

15 ——————— 找一個能激發你靈感的圖案。可以從雜誌、紙上或織品
找。如果可以，就貼在這裡，或畫出來。

今天開始學習用毛筆（或畫筆和墨水）寫書法。用不同方式使用毛筆可以創造不同類型的筆劃。「筆劃」就是毛筆畫出來的標記。英文書法的基本概念就是毛筆往下寫的時候，要下筆重，刷毛完全刷過紙張。毛筆往上畫，力道比較輕。在下面練習不同筆劃。

粗筆劃：對毛筆施壓，筆壓在紙上，往下拖，寫出粗筆劃。

細筆劃：筆尖往上輕勾。力道不需要大，但必須練習手部穩定。

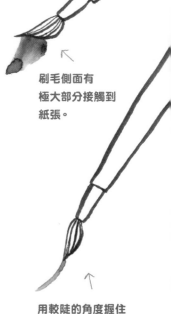

刷毛側面有極大部分接觸到紙張。

用較陡的角度握住毛筆可能更容易。

粗筆劃到細筆劃：試著結合兩種筆劃，一旦開始往上勾，就減輕力道。訣竅是轉動畫筆之前就開始減輕施力。開始時，用粗筆劃往下拖，往上勾時慢慢轉為細筆劃。

在這裡減輕力道。

提示：從粗筆劃轉為細筆劃時，記得調整握筆的角度。

在頁面上畫滿圈圈。嘗試用不同顏色。

18 ——— 幫魚著色。

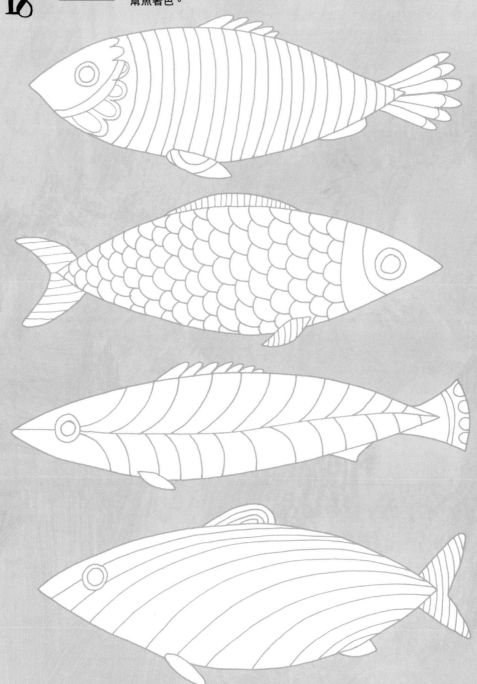

19 ———— 設計椅子背後的壁紙。

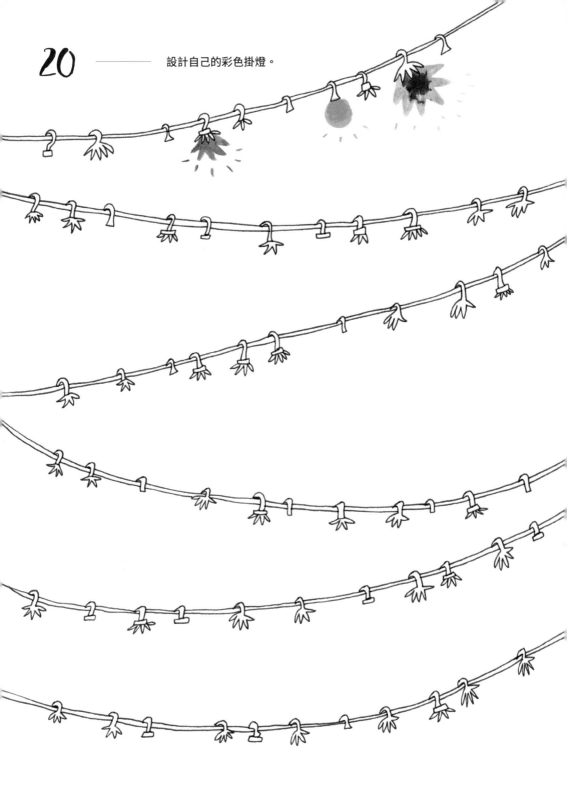

20 ——— 設計自己的彩色掛燈。

21 ———————— 你最喜歡吃的簡單食物是什麼？畫出來或寫下來。

22 ———————— 今天哪件事情讓你微笑？畫出來或寫下來。

23 ——————— 用彩色小點畫滿這一頁。

24 ——————— 在條紋之間著色。

25 ——————— 用不同的標記填滿方塊。可以嘗試破折號、線條、
點點、漩渦和交叉線。

在這條河流上添加自己的風景。也許岸邊有人或動物？
這條河是在叢林？鄉間？或城裡？

—————— 設計T恤。

試試看哪些顏色排在一起很順眼。在方框裡塗上你認為適合並排的顏色。

為這些花添加細節。可以用剪下來的紙片，或任何你喜歡的材料。

——————— 用任何中意的材料，畫出辦公桌或餐桌。

也許你只畫桌子，也許連桌上的東西一起畫出來。

在其餘樹上添加葉子。也許可以畫出一片片輪廓分明的葉子，
或者用抽象形狀畫出樹木的形狀。

**提示：看看加快或放慢速度
如何影響墨水轉移到紙上。**

———— 完成這個圖案。

──────── 畫出你想像中的海洋。

37 ————— 在這頁畫滿紅色的物品。

——— 用白蠟筆或白色鉛筆在黑色區塊內作畫。

39 ——————— 畫一副眼鏡或墨鏡。

40 ——————— 隨便翻開圖畫書任何一頁，畫下那一頁的東西。

加上翅膀、尾羽、鳥喙和腳，畫出一群天堂鳥。

42 ——————— 靈感枯竭時，可以畫你喜歡的東西。
可以是「東西」、人、動物、植物等。

43 ——————— 對話可以衍生出故事和想法。寫下你聽到的有趣對話。

44 ——————— 為植物著色。

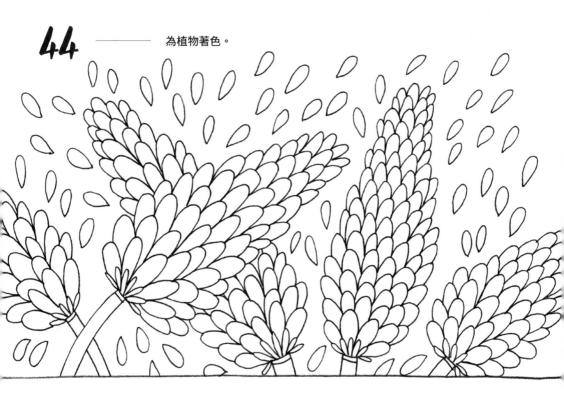

45 ——————— 什麼活動讓你放鬆？畫出來或寫下來。

46

有很多方法可以創造圖像，不一定要用鉛筆。今天嘗試拼貼。選擇物品或場景。觀察形狀，剪或撕開紙張，創造簡單的靜物。不斷增加紙的層次，直到滿意為止，然後用鉛筆添加細節，作為塊狀的對比。

提示：黏貼紙張之前，可以先在紙上移動，直到你對構圖感到滿意。
如果沒有合適的彩色紙，可以用色鉛筆在紙上塗色，再剪開或撕出形狀。

47

———————— 用彩色條紋填滿這一頁。

48 ——————

英文書法練習：用毛筆畫圈，練習從細筆劃轉為粗筆劃。從頂部用細筆劃開始，然後漸漸增加力道往下拖。畫到底下再往上勾，另一邊也用同樣方法，完成整個圓。

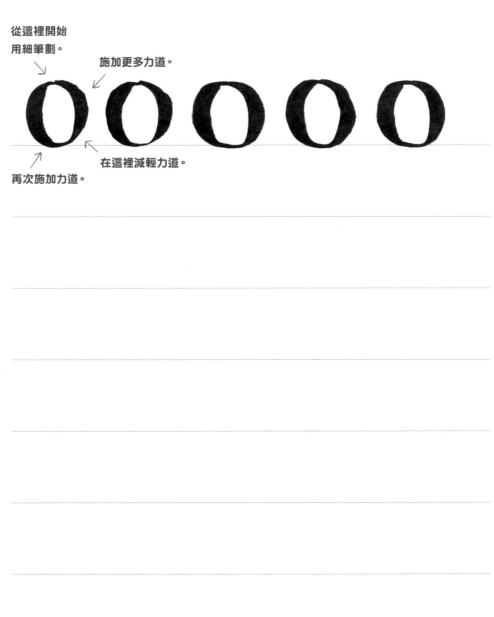

從這裡開始
用細筆劃。

施加更多力道。

在這裡減輕力道。

再次施加力道。

49 ———— 在藤蔓上添加你自己的彩色花朵。

52 ——————— 畫完這個圖案。

57

在同心圓裡著色。可以是不同顏色的深淺色調，如紫色或藍色。
想想這些顏色代表的心情，也許是平靜或祥和。

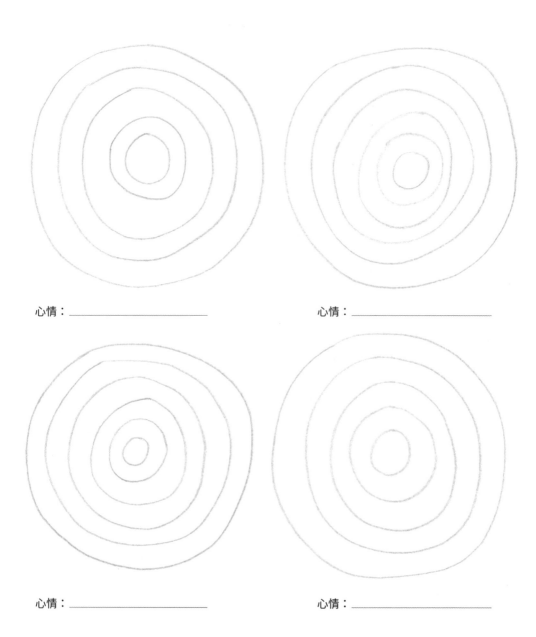

心情： _____

心情： _____

心情： _____

心情： _____

在這頁填滿黃色的物品。

在白點內著色。

————— 英文書法練習：用毛筆練習從細到粗的線條。從頂部開始使用細線，然後毛筆往下拖，一邊加大力道。肩膀要放鬆。

用粗筆劃
往下拖。

從這裡開始
畫細筆劃。

在這裡減輕力道，
畫出細筆劃。

—————— 在波浪中著色。

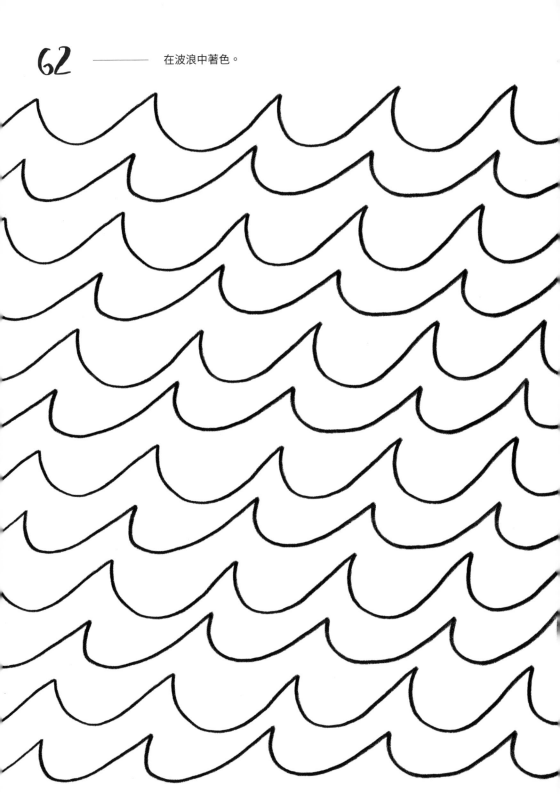

63 ——————— 在鄰頁畫出不同的質感和記號。實驗你手邊的材料。
試著用濕筆和乾筆蘸顏料。

64

———————— 繼續在草地上添加花朵。

用粗筆劃往下畫弧形。

筆往上提時，用細筆劃。

——————— 用不同的記號填滿方塊。

完成這個圖案。

68 ——————— 用黑色代針筆畫出你的手。
建議你畫正在作畫的手，從筆尖開始往上畫。

提示：這很難，但值得練習。
仔細觀察，畫出真實所見，而不是你想看到的景象。

70

實驗不同的媒材，看看你喜歡用什麼。今天用色鉛筆創造不同
記號，試著用筆尖側面畫出更寬的線條，並混合不同的顏色。
下筆的力道大小可以改變顏色深淺。

為玻璃瓶添加陰影。試著用不同的方法畫。

72 ———— 著色或設計一個圖案。

73 ——— 在這半頁畫樹木。

74 ——— 畫出今天的天氣。

75 ———————— 畫出今天在大自然看到的東西。

76 ———————— 用色鉛筆或蠟筆畫一件靜物。
用這個彩色背景當中間調，淺色畫高光，深色畫陰影。

探索哪些顏色適合排列在一起。在方框內塗上並列的顏色。

—————— 設計達拉木馬（Dala horse）。

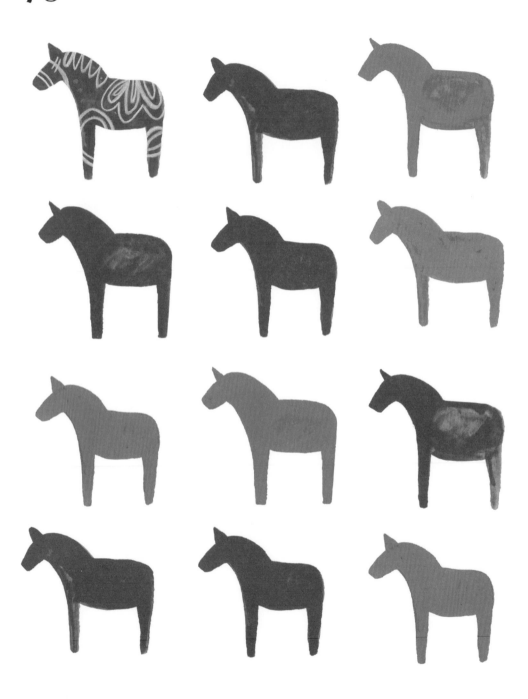

對話可以衍生出故事和想法。寫下你所聽到的有趣對話。

今天畫個靜物。但是這次用平時不慣用的手握鉛筆。如果你是左撇子，就用右手。如果你是右撇子，就用左手。這是很好的練習技巧，可以鼓勵你好好觀察物體，製造出有趣的成果。

用蝴蝶填滿這一頁。

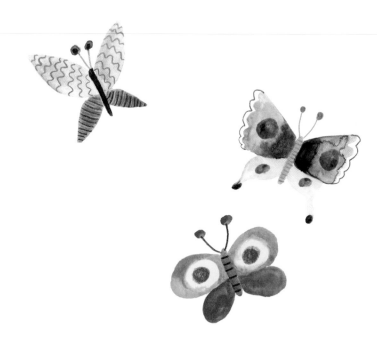

今天試試「盲畫」。在家裡找盞燈，不看紙，直接畫。畫完才准看。

提示：畫出物體的輪廓，目光（和鉛筆）沿著物體慢慢移動。
專注於相互連接的線條，而不是在紙上跳來跳去。

畫出你曾去過的地方。

給蜜蜂加上條紋。用不同的媒材、粗細和標記實驗。

用網格畫出幾何圖形。平面或立體皆可。

88 ——————— 英式書法練習：今天嘗試緩慢的「之」字形。
往上勾的力道小，往下拉的時候加重力道，畫出更粗的筆劃。

在這裡慢慢加大力道。

這裡只要
略微施力。

在這裡減輕力道，
勾出較細的筆劃。

89 ——————— 用不同類型的繪畫用品幫雨滴上色。

慢慢來，好好看看這些樹葉，觀察色調明暗、質地。
在下一頁畫出每片葉子。

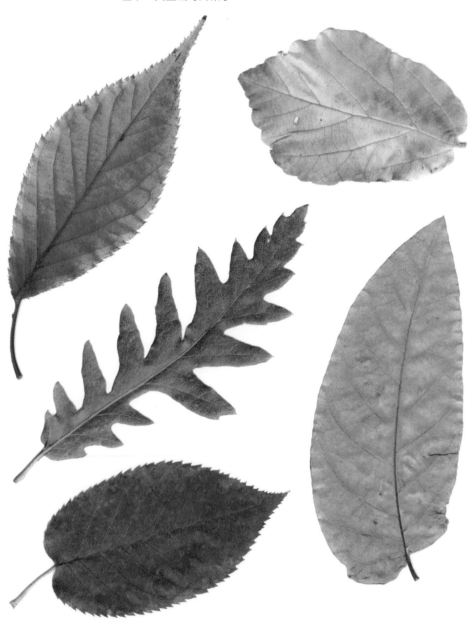

提示：也許用水彩，讓顏色相互暈染。

91 —————— 到目前為止，你覺得哪些活動最具挑戰性？
為什麼？你如何克服挑戰？

92 —————— 幫這些格子著色。

93 ——————— 畫一朵雲。

94 ——————— 今天什麼事情讓你莞爾一笑？

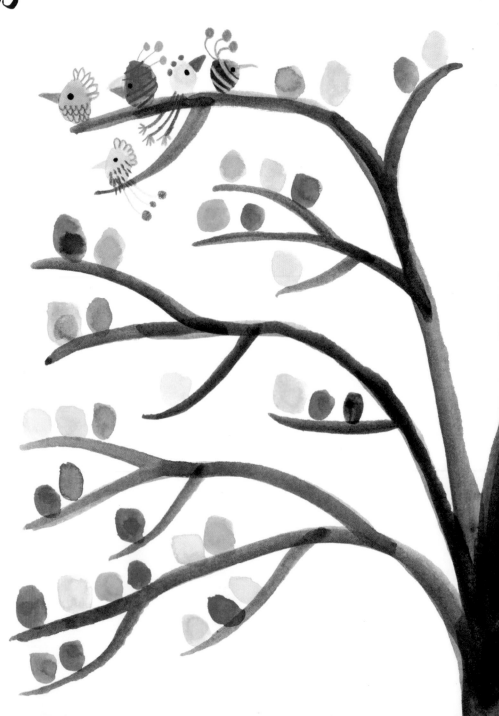

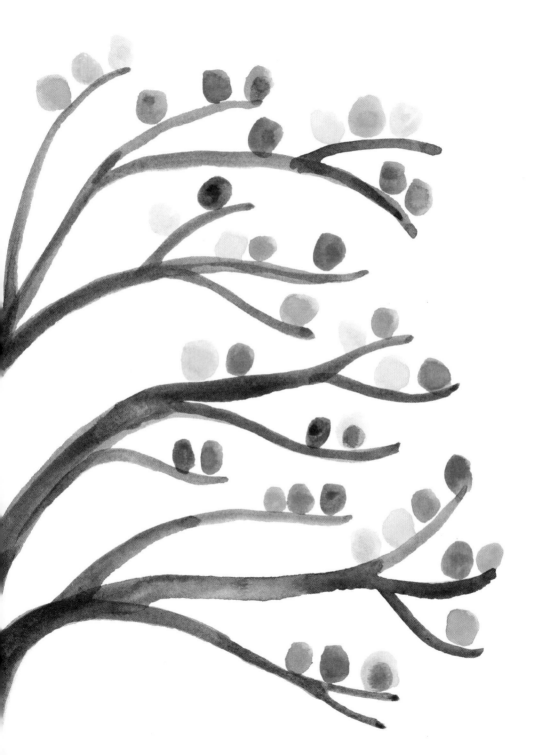

96 ——————— 把一塊水果切成兩半，畫出看到的景象。
用任何材料都可以。你可以嘗試不同媒材、比較效果。

提示：你得在水果變色之前迅速畫完。

完成這個圖案。

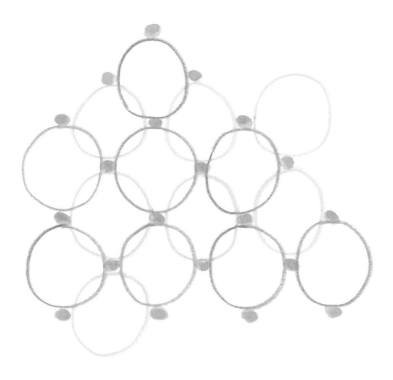

98 ———— 畫出很多鼻子。

99 ———— 根據記憶，畫出你今天看到的某個人。重點放在你印象最深刻的部位。
也許他們穿了一雙有趣的鞋子，或戴了一副不尋常的耳環。

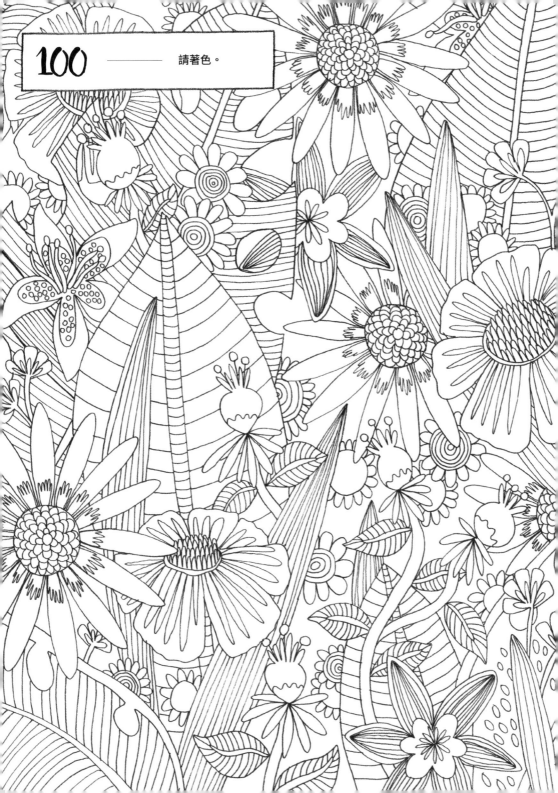

100 ——— 請著色。

101 —————— 畫幾個家裡的馬克杯。

102 —————— 畫一棵你想像中的樹。

用色鉛筆為每個圓圈塗上不同顏色，在中間混色。

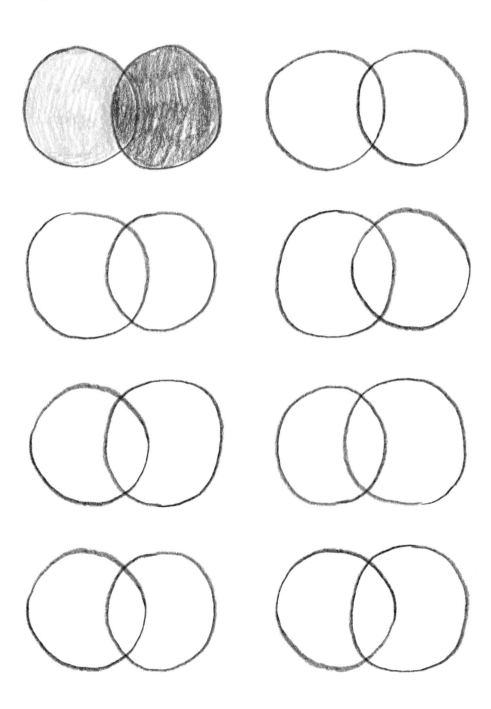

畫出鉛筆盒裡所有東西。

將這些暈開的顏料畫成動物。

在這片灰色天空上畫出地平線。
可以是有船的大海，可以是海岬，或是城市的天際線……

107 ——————— 畫出許多嘴。

108 ——————— 畫出許多眼睛。

──────── 用這些格子設計一個圖案。

陰影可以為畫作增加立體感。陰影畫法的技巧各不相同，
包括以下幾種。用右邊的格子，自己試試看。

試試交叉陰影法。在希望看起來更暗的地方添加更多線條，
線條越密集，那個部分看起來越暗。

用色鉛筆，在你想畫暗的地方塗得更用力。
減輕力道，就能讓顏色變淺。

在你想畫暗的位置用點增加密度。
畫的點越多，看起來越暗。

試試水彩。先用一點點顏色加水，
在你想畫暗的地方區隔分塊添加更多的顏料。

112

在這個視窗畫個場景。你是往裡看或往外望？

113

用剪下的紙畫個動物。

給這些星星加上微笑。

115 ———— 看看窗外，觀察你看到的物體。然後根據記憶畫出這個場景。

116 ———— 寫下你最想去的三個地方與原因。

有時出去寫生，可能很難選定主題。參觀花藝中心或公園，單獨看植物，不要看整片的風景。一次只專心畫一種植物。

提示：不要擔心別人從背後看你作畫──他們通常都很友善！

播放輕鬆的音樂，拿起一枝色鉛筆，閉上眼睛，邊聽音樂邊畫畫。

119 ——————— 以水彩或素描在這一頁畫天空。

用不同的媒材為草莓上色。

122

今天畫簡單的圖形，用你平常不慣用的手握鉛筆。左撇子
就用右手，右撇子就用左手。這是絕佳的頭腦熱身運動。

123

畫出家裡最得你心的地方。

探索不同的材料，看看你喜歡用什麼。今天嘗試拼貼。
試著把紙剪開、撕開和疊貼。

畫冬天的森林散步即景。

126

在這塊地毯上設計圖案。

用粉紅色的東西填滿這一頁。

129

—————— 畫一些從未畫過的東西。

探索相搭配的顏色。在方框內填上你認為相稱的顏色。

寫生的另一種練習是繪製建築物周圍的負空間（negative space），而不是建築物本身。我在這裡先畫出高樓周圍的天空，再加入窗戶等細節。

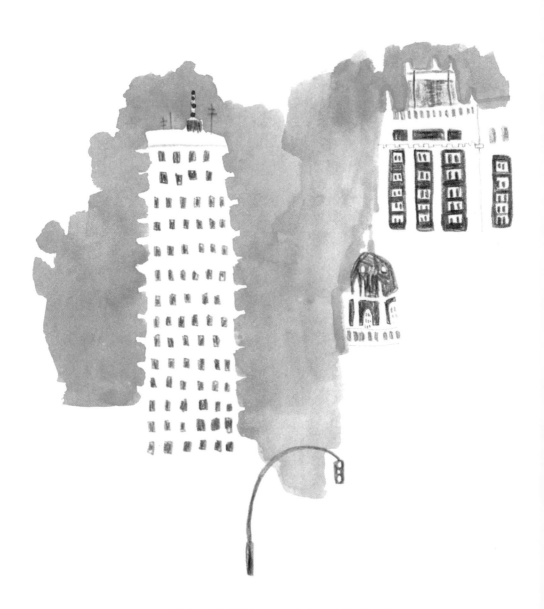

提示：拿著素描本到外面畫出你所看到的事物，重點放在建築物或樹木周圍的負空間。

把水果切成兩半，畫出你看到的畫面。用任何媒材都行。
可以嘗試不同材料，再比較成果。

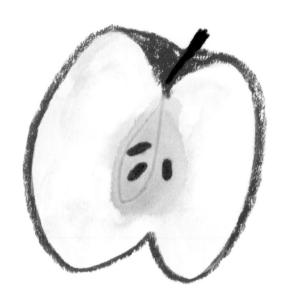

在這一頁添加顏色或圖案。

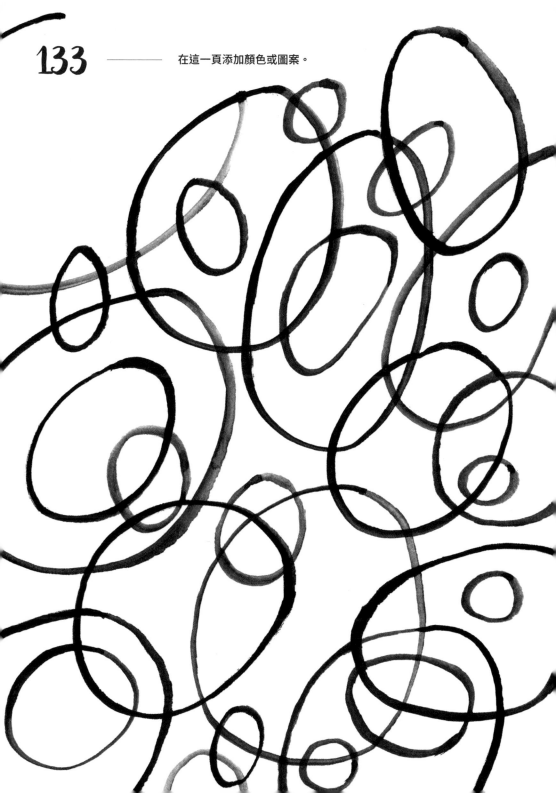

134 ———— 畫出某人的笑容。

135 ———— 畫出你最愛的建築。

136 ———— 用剪紙在這裡設計圖案。

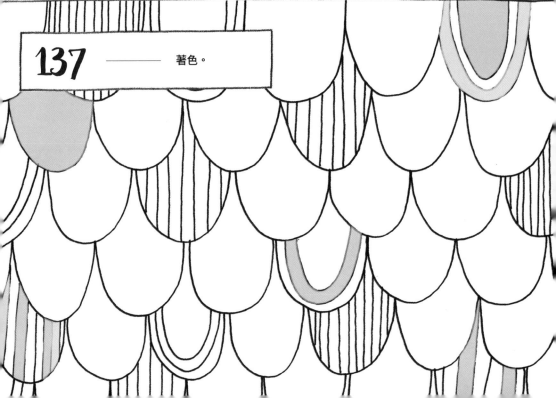

137 ———— 著色。

—————— 用五顏六色的甲蟲填滿這一頁。

—————— 英式書法練習：用毛筆畫圈，練習由細到粗的筆劃。練到你
覺得畫得很順，可以順暢地從輕盈的筆觸轉為較重的力道。

**在這裡的
細筆劃開始。**

↘

力道加大。

↙

在這裡減輕力道，毛筆往上勾時，筆劃越來越細。

在這頁邊講電話邊塗鴉。打電話找朋友聊天，邊聊邊畫吧！

141 ——————— 觀察自己的影子，畫出你看到的景象。

142 ——————— 畫出你最喜歡的動物。

提示：可以用削尖的色鉛筆畫輪廓。

用秋天的色調為樹葉上色。

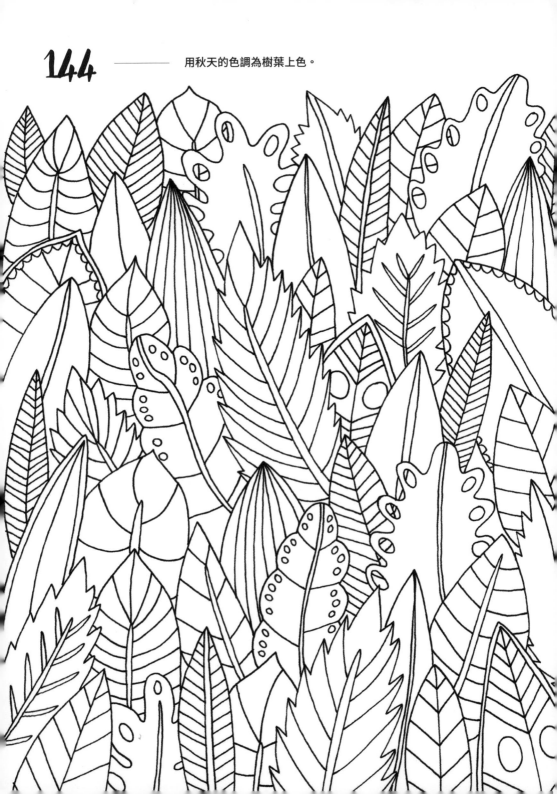

145 ——— 今天到別人看得到你的室外畫畫，也許在火車上或長椅上。想畫多快就畫多快，但這是開始建立自信的好方法。

幫所有襪子設計圖案。

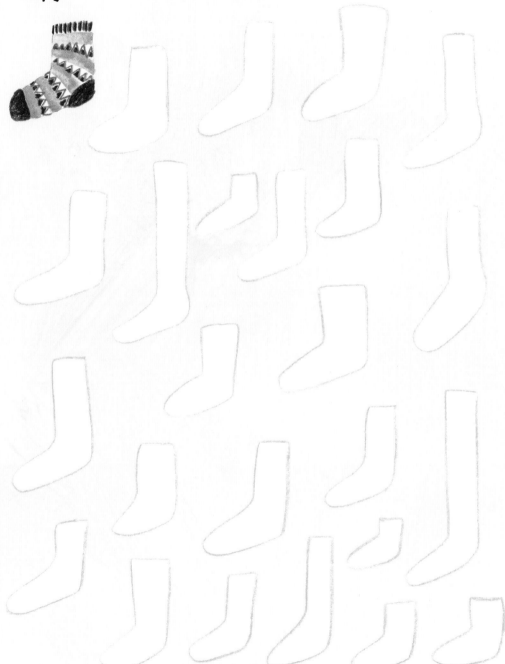

———————— 畫出你的家。可以畫房子的正面或內部。

149

—————— 用藍色的物品填滿這一頁。

150

寫下或畫下今天看到或聽到，帶給你靈感，啟發你想法的東西。

151

畫一道繽紛的彩虹。

——— 添加面孔。

在這些形狀裡著色。

154 ———— 繼續添加彩色鋸齒。

提示： 動作快，不是傑作也不必擔心⋯⋯
重點是觀察周遭的世界。

陰影可以為畫作增加立體感。陰影畫法的技巧各不相同，
包括以下幾種。用這四種方法幫柳丁著色。

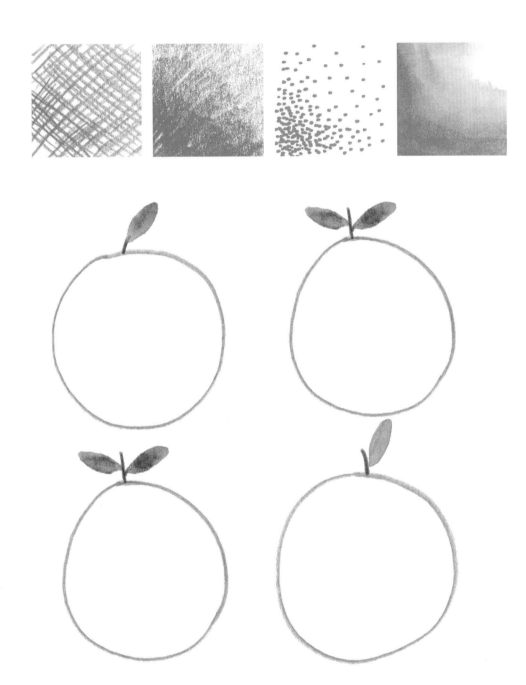

———————— 畫出你最愛的三明治的材料。

158 ——————— 用水彩或顏料滴出斑點。
它們會變成什麼？某種生物？某個圖案？

提示：用畫筆蘸很多水。

觀察路人是很好的素描練習，而且隨時都能做。練習在室外畫人。帶著這本書、活頁紙或素描本上火車、咖啡館或任何可以坐著看人的地方。

提示：畫你看到的人。在他們移動之前速寫。

在蝴蝶上畫上圖案。

英式書法練習：用毛筆練習寫「e」。往下拉的時候，用力畫出更粗的筆劃（輕壓毛筆）。毛筆向上或往側邊移動時，則是減輕力道。

從這裡開始增加力道。

從這裡開始。

在這裡減輕力道。

——————— 在這一頁畫父與子。

著色創造你自己的色環。內層應該是外層的淺色調。

提示：每個顏色的互補色就在正對面，這些搭配會在畫作中形成強烈的對比。
三個以上的相鄰顏色就是所謂的相似色，這些顏色搭配在一起會創造出和諧的配色。

利用每個方塊探索各種圖案和記號。

165

———————— 畫出你的手。

—————— 畫出落下樹梢的葉子。

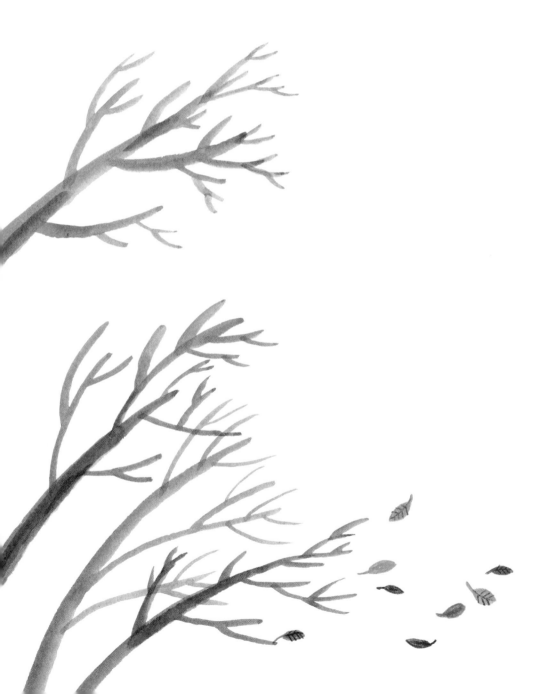

坐在某樣東西旁邊。（我選擇插了花的花瓶，你也可以選擇任何感興趣的東西。）用四種不同的方式來畫它。首先，只用彩色勾勒輪廓，然後用色塊，再來也許嘗試個性化的畫法。最後將所有畫作組合成第四幅，從前三幅中選出你喜歡的元素。

——————— 今天以五分鐘完成一幅素描。設置計時器，選定一個物體或簡單的場景，只花五分鐘素描。用鉛筆盡可能詳細勾勒。

提示：看清楚形狀之間的距離，審慎思考每條線的位置，因為每條線都很重要。

在碗上添加花紋。

170 ——————— 畫出今天逗你高興的一件事。

171 ——————— 根據記憶，畫出今天吃的三樣食物。

172 ——— 電話塗鴉。打電話給朋友聊天，邊聊邊塗鴉吧！

173 ——— 用你最喜歡的顏色填滿這半頁。

——— 在屋裡找扇窗，你可以舒服地坐在那裡向外望。畫出你看到的景象。你可以專注於某個部分，例如燈柱或鄰居的門。

用不同顏色畫出蘋果的陰影。

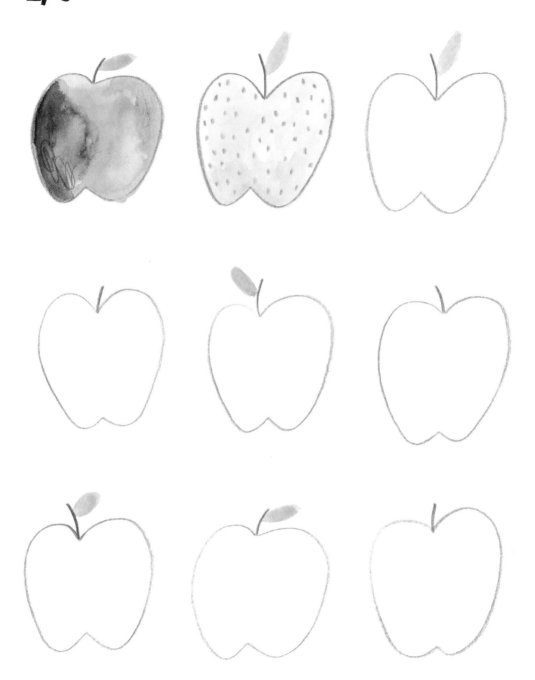

——— 書法練習：用毛筆練習寫「o」。向下拉時，要施加力道（略微壓下毛筆），畫出較粗的線條。毛筆向上或往旁邊移動時，要減輕力道。

從這裡開始往下畫。　　　　　繞一圈，準備開始寫另一個字母。

在這裡減輕力道。　　　向上細勾。

177 ——— 設計自己的彩色掛燈。

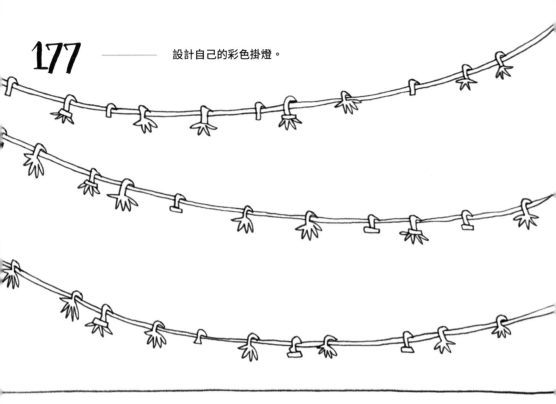

178 ——— 寫下今天發生在你身上的五件好事。

179 ——————— 今天花三十分鐘畫畫。設好計時器，選定物體或場景（也許是房間某個角落），花三十分鐘觀察、繪畫。試著用點顏色，下筆之前仔細觀察。因為時間較長，你有時間考慮在哪裡上色、下筆。

設計街上的房屋。

181 —————— 畫一個你很看重的人。

182 —————— 畫出你最愛的一雙鞋。

畫出食物櫃裡的東西。

用色塊畫出你的早餐。把餐點擺在面前可以鼓勵你快快下筆！

提示：可以用剪下的紙片、大面積的水彩，或用色鉛筆上色。

——————— 畫一頁的貓。

探索不同媒材，找到你最愛用的那種。今天就用毛筆創造不同的記號。可以用不同角度、不同力道使用毛筆，改變畫出來的效果。

188 ——————— 寫下一句正面的短語或口號。

189 ——————— 畫出今日的天氣。

190 ———— 著色。

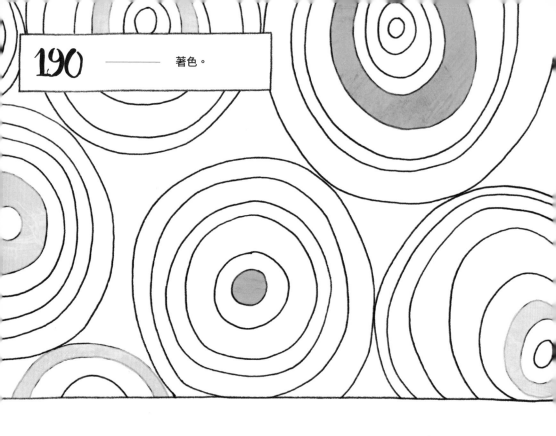

191 ———— 目前有誰帶給你啟發？為什麼？

在圓圈裡著色，在這頁畫出由上往下的彩虹漸層。在最上面一排塗上深藍色，下一排塗上藍綠色，以此類推。請試著使用不同材料，如壓克力顏料、雜誌上的紙張和色紙。

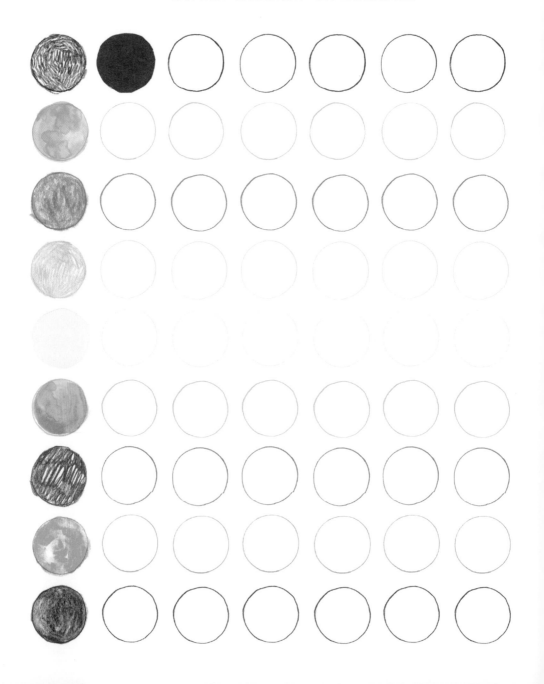

在這頁畫上綠色的物品。

194 ———— 回想別人稱讚你有創造力的往事。請寫在這裡。

195 ———— 這週有哪件事情讓你感到自豪？

196 —————— 畫個虛構的人物。

197 —————— 用彩色圓點畫滿這半頁。

1. 畫一個簡單的靜物。

2. 重複畫這個物品，在圖畫之間保持相同距離。
 不需要每個都畫得完美無缺——
 正是這種手工描繪的獨特效果才讓你的圖案別具魅力。

3. 如果有必要，可以加入更多的元素。

探索不同的媒材，看看你喜歡哪一種。今天用水彩顏料創造不同的記號。可以試著用不同尺寸的畫筆、改變持筆的角度或水分多少。

提示：水彩很適合混色。
把兩種顏色一起塗在紙上，讓顏色互相暈染。

201

選擇六到七枝不同顏色的鉛筆。看看四周，描下你看到的物體線條，每個物體都用不同的顏色。只畫輪廓，不必畫陰影。將畫作層層疊疊畫上去，你將用繽紛又有活力的風格詮釋你所看到的物品──不要擔心準確度。

202

探索哪些顏色放在一起賞心悅目。在方框裡塗上你認為
適合搭配成組的顏色。

今天的活動只專注於負空間，也就是物體周圍的形狀。只用負空間畫人的側影（他們的側臉）。不必塗成全黑，可以試著用一種圖案或各種不同的顏色。請用鄰頁試試看。

提示：可以用照片或寫生。為了畫出負空間，你得觀察物體周圍的形狀和角度，而不是物體本身。這讓我們學會觀察，而且這種方法有助於我們理解如何畫出物體本身。

今天挑戰自己。畫一些你覺得很困難的題材，用簡化的方法解決問題。也許可以把重點放在大略的形狀和關鍵特徵上，而不是整個輪廓。

206 ———————— 在這裡畫上許多笑臉。

207 ———————— 用色鉛筆或蠟筆畫一個物品。用這裡的彩色背景作為中間色調。
用淺色畫高光，用深色畫陰影。

寫下或畫下今天看到或聽到，帶給你靈感，啟發你想法的東西。

209 ——— 著色。

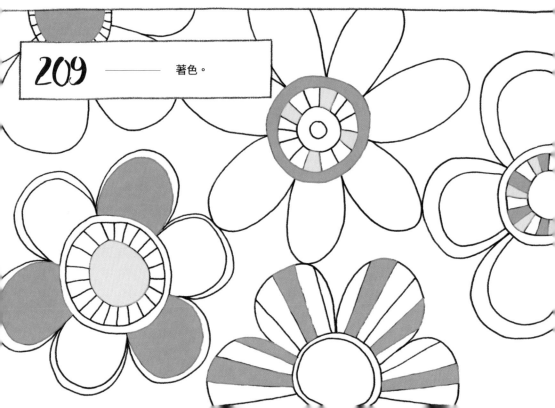

設計燈罩上的圖案。

從這裡開始往下畫。　　一旦寫到頂端，用粗筆劃往下拉。

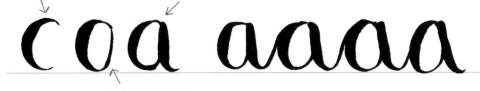

往上勾出細筆劃。

212

繼續往下畫錯視畫（trompe-l'œil），創造幻覺。
用毛筆並改變線條寬度，欺騙眼睛，創造出三度空間的立體感。

213

實驗「排水法」。先用蠟筆（油性）畫圖案，然後疊上水彩。
因為油、水不相容，油性蠟筆會排斥水彩。

———— 添加暴風雨中的大海。

今天試著用鉛筆創造不同的記號，用鉛筆側面畫出更寬的線條。

216

挑個無雲的黑夜，到戶外畫星星。
在這個黑色背景上用白色鉛筆畫出你的星座。

前往公園或花園，觀察人們與植物的互動。
試著畫得快速、概略，不要擔心準確度。你追求的是特色！

218 ——— 到目前為止，你喜歡畫什麼？

219 ——— 在同心圓內著色。可以是綠色或黃色等的深淺色調。

把這些顏料斑點改造成花瓶。

221 ——————— 設計一個讓你聯想到夏季海濱的圖案。

222 ——————— 畫出你最喜歡的食譜的成分。

先選擇要畫的物品。練習用兩手同時畫：兩手各拿一枝鉛筆，從物體的頂部開始，用兩枝鉛筆同時畫。用左手畫出物體的左邊，右手畫出物體的右邊！

提示：兩枝鉛筆同時移動，當你的眼睛從物體的左邊移到右邊時。集中精神看寫生物品，而不是看你畫的那頁，可能比較容易。

在樹上畫滿秋葉。

226 ——— 你小時候喜歡畫什麼？在這裡畫或寫。

227 ——— 憑記憶畫出今天觀察到的髮型。

228 —————— 到目前為止，哪些繪畫活動最令你自豪？為什麼？

229 —————— 今天與人分享你的藝術作品。可以上網分享，也可以當場秀出實際作品。問他們喜歡你的作品的哪一點。把他們說的話寫在這裡。

試試看哪些顏色排在一起很順眼。
在方框裡塗上你認為適合並排的顏色。

在波浪線之間著色。

——— 在波浪中加入彩色圖案。可以用白堊色的鉛筆在暗色中作畫。

英式書法練習：用毛筆練習寫「s」。這個字母可能不好寫，
但只要記住，向下拉的筆劃更用力，向上勾減輕力道。

**用粗筆劃
往下繞。**

從這裡開始用細筆劃。

力道變小，用極細的筆劃向上移動。

—————— 用鵝卵石填滿這一頁。

235 ——————

今天試著用黑色代針筆畫出不同記號。
試試不同尺寸的筆尖，改變線條粗細。

畫出你最喜歡的五種水果。想想看要擺放在頁面上。是畫成
一組，或單獨呈現？是完整的水果或是被吃了一半？

237 ——— 著色。

試著用蠟筆做單刷版畫。（可能會搞得很髒亂，你也許想先用另一張試試看。）先找到一張乾淨的薄紙，用彩色蠟筆在紙上某個區域著色。這張紙的彩色面朝下放在另一張紙上，然後用鋒利的鉛筆在這張著色紙的背面仔細描畫。看看蠟筆如何轉移到另一張紙上。好好探索這個過程。

我用紅色的蠟筆在第一張紙著色。用鉛筆轉印顏色時，藉由加大力道，可以創造出更深、更明確的線條，就像這裡在花朵的輪廓。

你可以用多種顏色實驗。只要用新的薄紙，用蠟筆塗上新顏色。很難準確看到轉印的第二種顏色與第一種顏色的連接位置，但這也是一部分的樂趣所在！

239 ——— 寫下今天讓你感到自豪的事情。

240 ——— 在面前放一些小東西，畫出它們周圍的負空間。

寫生你身邊的動物。動物是好題材，因為牠們不介意當模特兒！
牠們往往動來動去，所以要練習速寫，盡量畫出關鍵資訊和特徵。

——————— 用這些形狀創造一個圖案。

243 ———————— 為你最愛的書畫封面。

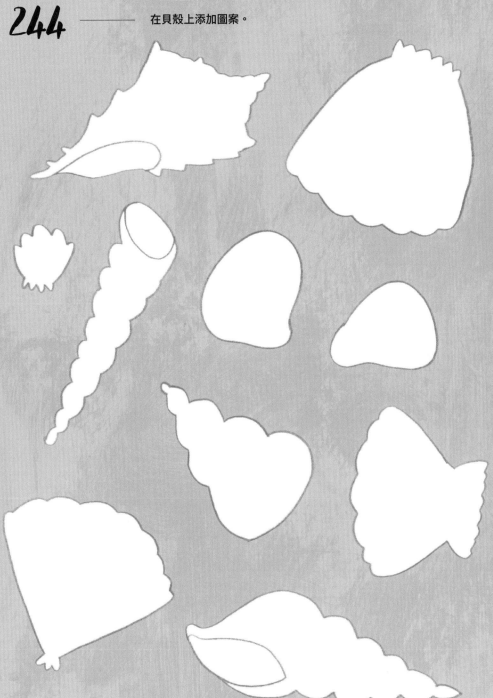

畫出你想去的地方。

246 —————— 畫一些餐具。

247 —————— 試試在戶外一筆連筆畫（continuous drawing）。去公園或海灘，把眼前看到的東西畫下來，鉛筆全程都不要離開紙。這可以鼓勵你思索物體之間的關係和距離。

248 ——— 畫人。

249 ——— 你對明天有什麼期待？

250 ——————— 本週有誰或什麼事情讓你發笑？

251 ——————— 用幾何圖形填滿這塊空白。

今天用一筆連筆畫創作。選定一樣物品,畫出輪廓,鉛筆自始至終都不要離開紙張(除非真的有必要)。這個活動有助於協調眼睛所見和鉛筆所畫。

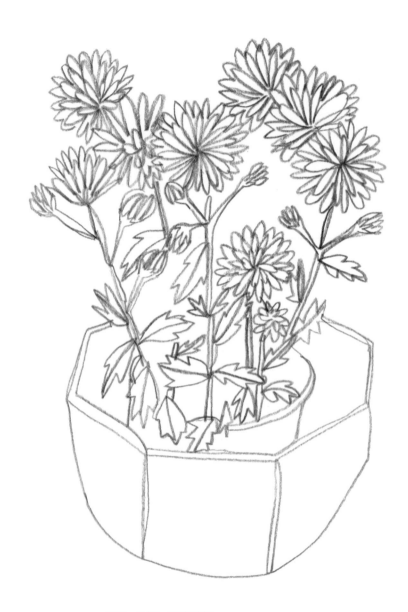

提示:在下一頁試試看。
你可能需要在線條上來回滑動,才能繼續畫。

253 ——— 畫上地平線或你看到的建築物屋頂。

幫船著色，並各自取個名字。

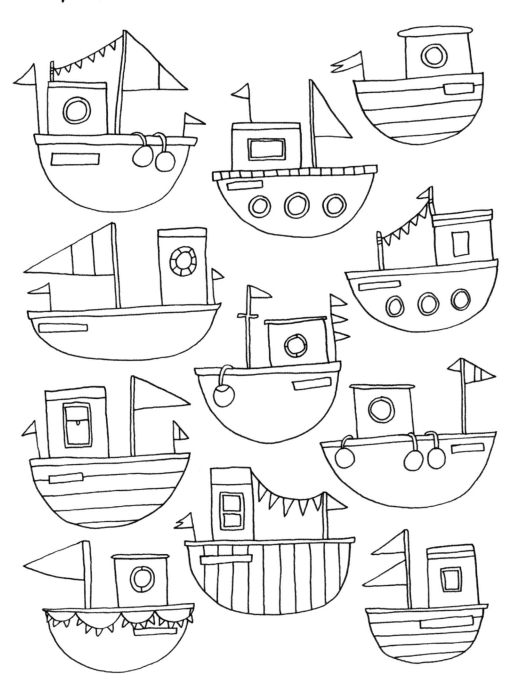

255 ——————— 練習觀察人。用鉛筆速寫，試著抓住畫中人的特色。

256 ——————— 觀察前一幅畫，重新畫出你喜歡的元素，添加顏色。

探索不同的媒材，看看你喜歡什麼。今天試著用蠟筆畫出不同的記號。你可以用手指塗抹，混合顏色。

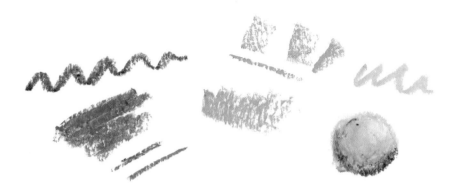

提示：蠟筆可以產生有趣的效果，但也比較髒。
為了保護鄰頁，可以在完成之後在這一頁貼上描圖紙。

258 ———— 用格子設計圖案。

在扇子上設計圖案。

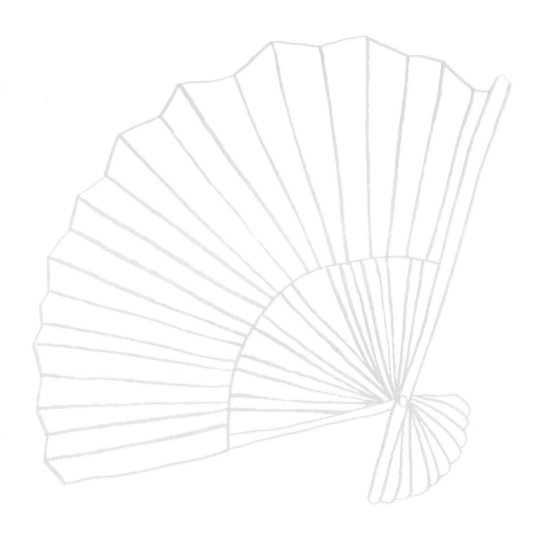

260 ———— 坐在鏡子前畫自己。

底下是書架。畫出你最喜歡的書,可以畫封面或書脊。

262 ——— 寫下讓你快樂的人的名字。可以勾畫他們的臉。
畫得多簡單都無所謂。

263 ——— 今天有什麼事情啟發你？

用粗筆劃
往下拉。　　　　從這裡開始畫細筆劃。

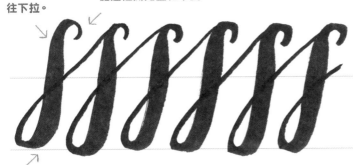

在這裡減輕力道，
形成更細的筆劃。

265 ———— 找一棵樹。觀察樹皮，再畫木紋。

266 ———— 用想像力畫一隻鳥。

—————— 在港口裡畫船。

三分法（井字構圖法）很方便，有助構圖看起來更有吸引力。
這一頁被分成了九格。用這些格子當參考，將畫面元素放在格
子裡，也許是三分之一或三分之二的位置，而不是正中央。

269

今天試著用線條和水彩作畫。用代針筆或鋒利的鉛筆作畫，
然後用水彩筆加顏色和深淺色調。

1.

2.

用圖案填滿這一頁。

—————— 找一張你最喜歡的藝術品圖片，在這一頁創造你自己的版本。
用你覺得順手的媒材。

在室外或「現場」寫生時，不必畫出眼前每樣物品。可以只畫你最感興趣的區塊。在這幅畫中，我喜歡看屋頂上的東西。

提示：把這本書拿到外面，選擇一棟建築或場景，看上一會兒。你對這個場景的什麼景物特別有興趣？想透過你的畫探索什麼？把注意力集中在這方面。

英式書法練習：今天，用鄰頁試著寫字母。覺得該在哪裡連接就這麼做。這沒有對錯之分，因為書法有你的獨特個性，不是完美就好。

abcdefgh
ijklmnop
qrstuv
wxyz

276 —————— 用色鉛筆寫下這個月啟發你的事情。

277 —————— 打電話給朋友。問他們：「你最喜歡的動物是什麼？」然後畫出來。

在花盆裡添加植物。

279

把一塊水果切成兩半，畫出你眼前的景象。想用什麼媒材都可以。
你可以嘗試不同的材料，比較效果。

在圓圈裡著色。

281

今天完成一分鐘的速寫。設計時器，選定一件物品，用一分鐘的時間作畫。請使用鉛筆，目標是在時限內盡可能畫出物體的樣貌。用短時間作畫可以鼓勵你畫畫，卻不擔心線條對錯。

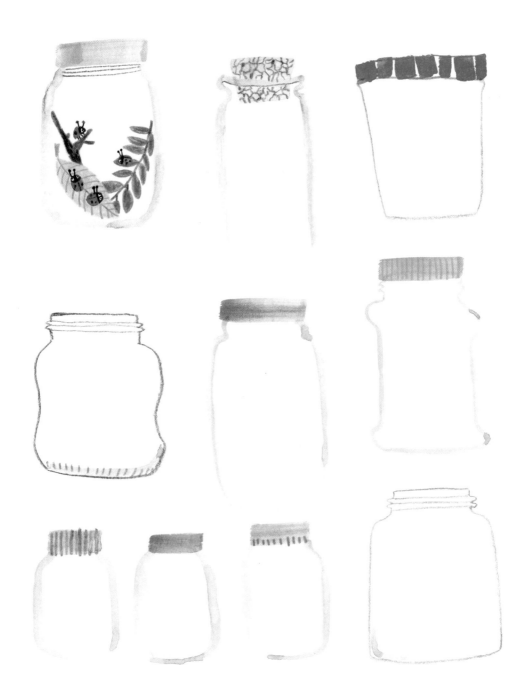

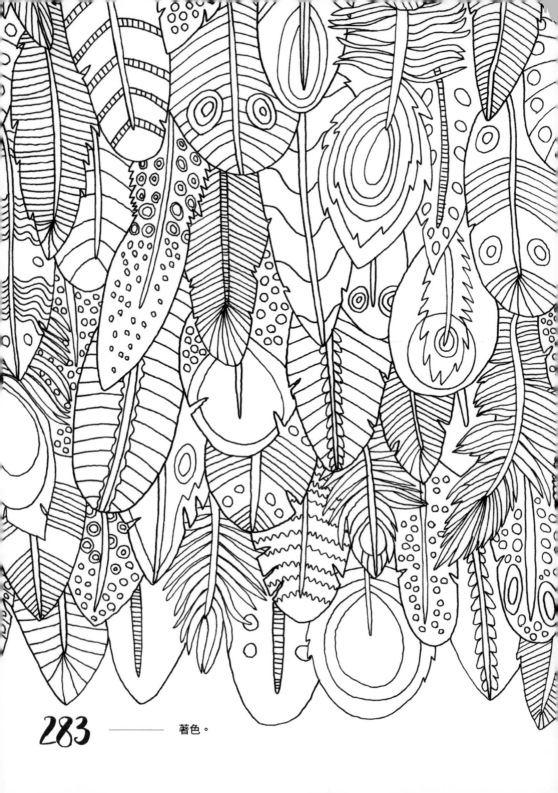

283 —— 著色。

284

用粗筆劃填滿這頁。

可以用鉛筆和拇指測量比例。

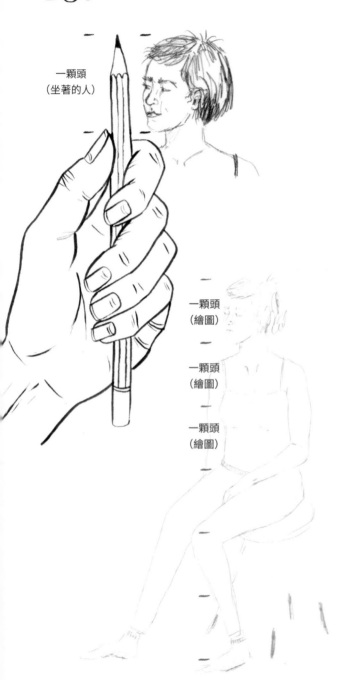

一顆頭
（坐著的人）

一顆頭
（繪圖）

一顆頭
（繪圖）

一顆頭
（繪圖）

請某人坐下當模特兒，畫在鄰頁。先畫出他們的頭部，預留足夠空間畫身體。完成頭部之後，伸手把鉛筆拿到面前，瞄準坐好的模特兒。閉上一隻眼睛，端詳對方的頭部，把拇指往下移，直到拇指頂端對齊他們的下巴，鉛筆頂端與他們的頭頂持平。

然後用這個「一顆頭」的單位繪製身體其他部分。還是伸出手臂，測量其他部位，拇指維持在「一顆頭」的位置。例如從肩膀到臀部的距離可能是「兩顆頭」，然後回去檢查你的畫作，看看肩膀到臀部的距離是否符合你畫的兩顆頭。以此類推。

選擇一樣靜物，或看看有沒人願意充當模特兒。左右手各拿一枝鉛筆，開始觀察並描繪這個物體（或人），兩枝鉛筆同時移動。左手應該沿著物體的左側畫，右手沿著右側畫。這是鍛鍊大腦的好方法！

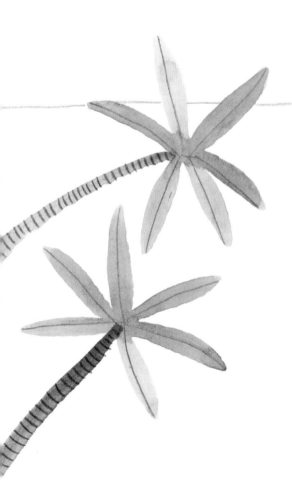

289

試試看哪些顏色排在一起很順眼。
在方框裡塗上你認為適合並排的顏色。

用橙色的東西填滿這頁。

在葉子上添加細節。

盲畫教我們除了看以外，還要觀察。畫人，但不要看紙。注意他們的臉孔、形狀以及角度。可能畫得不美，但這是很好的練習。用鄰頁創作你的人像盲畫。

293 ——————— 用畫筆或鉛筆在這一頁畫天空。

探索用陰影為梨子上色的方法。
試著用不同的方式使用鉛筆，發揮玩心。

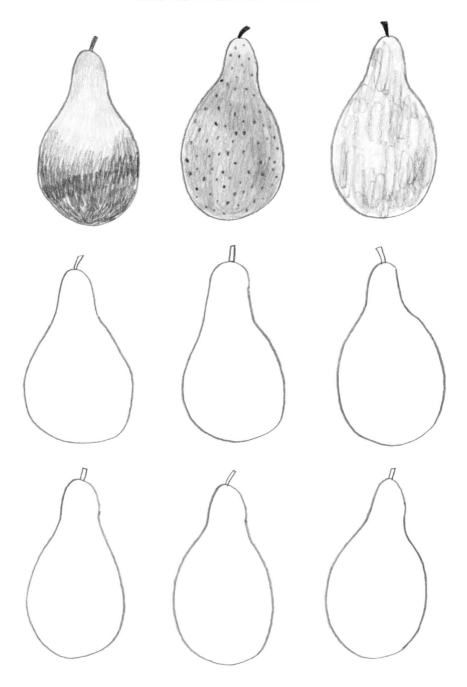

這次選擇另一個靜物或場景,用色鉛筆連筆畫出你看到
的每個顏色。非必要,色鉛筆請勿離開紙張。這種畫法
可以製造耐人尋味的成果,在下一頁試試看。

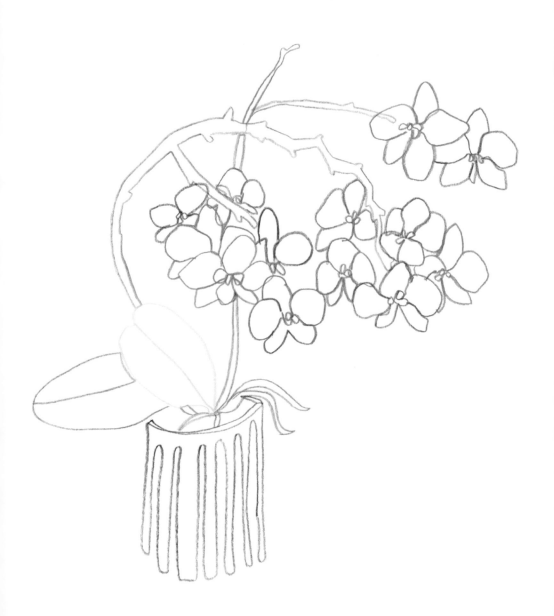

用水彩在輪子裡著色。想一想哪些顏色並排比較美。

畫一幅用到透視法的作品。以灰色線條當參考,畫一排樹。這排樹木不必完全畫在線條內,但這些線條可以用來顯示高度相似的物體大概有多大。完成之後,也許可以另外添加植物和路人。

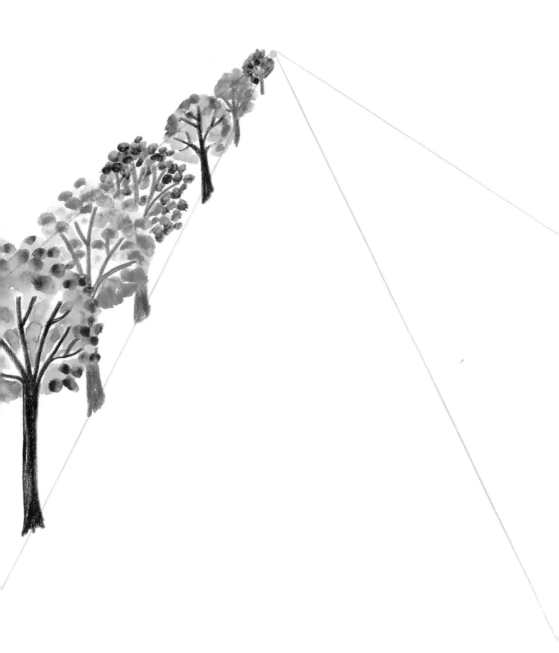

實驗用炭筆和橡皮擦做記號。用炭筆側面在紙上磨擦，再用橡皮擦畫出白色痕跡，看看你能在底下創造出什麼效果。

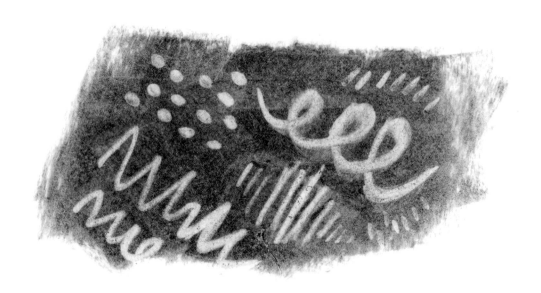

提示：也許在完成之後貼上描圖紙，因為紙張會變得有點髒。

創造抽象的花園。可以用剪下的紙片或任何材料。先畫植物，然後不斷增加層次。可以添加蔬菜、動物和鳥類。

這些人在看什麼？畫出來。

——————— 畫一片長滿棕櫚樹和奇特花朵的茂密熱帶森林。

———————— 用這一整頁畫一個靜物。

303

在這片灰色天空添加雨水。想一想可以如何表現雨滴。
是線條嗎？還是單一的點？

304 ———— 畫一碗食物。

305 ———— 用黑色代針筆畫一個圖案。

繼續畫這個圖案，直到畫滿整頁。

307

剪下或撕下彩色紙，用鄰頁創造自己的抽象海洋。
這片大海是平靜或波濤萬丈？

提示：可以先用色鉛筆描繪。

英式書法練習：用鄰頁嘗試寫數字。寫字母的原則在這裡同樣適用。向下拉的力道較大，是粗筆劃，向上勾是細筆劃。

1 2 3

4 5 6 7

8 9 0

309 —————— 在格子內繪畫或塗鴉。

—————— 在這一頁畫滿鵝卵石。

—————— 為毛衣設計圖案。

313 ———————— 為最近某段旅程畫一張地圖。

設計一塊瓷磚。

315

用這個粗略的指南來畫側臉。一般而言,眼睛在頭頂和下巴之間一半的位置。端詳某個人的側臉。注意眼睛、耳朵和髮際線的位置。也要加上眉毛,鼻子和嘴唇的形狀。

316

在這扇窗外畫個夜景。

317

貼上你感興趣的文章。

318

繼續建立你畫畫的信心。今天到人們可以看到你的公共場合作畫，也許選間咖啡館。想畫多快就畫多快，這個方法可以讓你畫起來更自在。

319

用剪下的紙片來畫植物，可以用色鉛筆添加細節。如果想要某種特定色調，可以先用顏料刷過白紙。務必等乾透了才剪。

—————— 放快節奏的音樂，拿起色鉛筆，閉上眼睛，邊聽音樂邊畫。

322

今天試著用線條和水彩畫畫。這次先用水彩粗略畫個靜
物，再用代針筆或銳利的色鉛筆增加細節和描繪輪廓。

1.

2.

———————— 在這片天空下畫風景。

在外出時完成一幅畫。畫一些你在一天當中感興趣的東西。

提示：包包裡準備好備齊材料的鉛筆盒。
可能只需要黑色代針筆、鉛筆和色鉛筆。

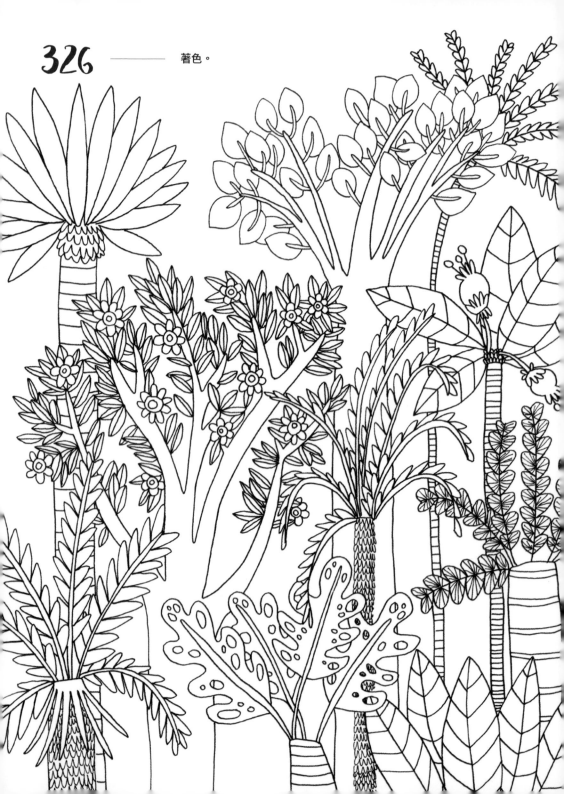

327

觀察人臉，仔細觀察眼睛的位置，通常是在整張臉的中間位置。
盡可能多畫幾張臉孔。

———————— 畫些交通工具。

——————— 畫出你最愛搭配的衣物。

在花莖上添加花朵。

331 ——— 用你學到的英式書法技巧，在下面寫上你的名字。

332 ——— 透過分享作品建立信心。創作一件作品（可大可小，隨你喜歡）並與人分享。也許對象是朋友、家人，或傳到社群媒體。

提示：向人展示你的創作也許很可怕，但也可能有驚人收穫。試試看吧！

把這個色塊轉畫成一棟房子。可以用白色當高光。

336

用白蠟筆或白堊色的色鉛筆在黑色區域裡畫畫。

337

畫某樣東西,畫得越小越好。
你可能需要非常細的代針筆或銳利的鉛筆。

338

畫出今天看到的某樣東西。

339 —————— 寫下別人某一次如何稱讚你的創造力。

340 —————— 畫一雙你今天觀察到的鞋子。

341 ——————— 用這些圖案畫滿這一頁。

342 ——————— 今天哪件事情讓你莞爾一笑？

343 ——————— 畫出很多耳朵。

用炭筆和橡皮擦作畫。用炭筆塗滿紙並選好主題,再用橡皮擦擦拭。用拇指粗略標記你想調亮的地方有幫助,這個方法也能擦掉一些木炭。把重點放在高光區域。

提示:可以再用炭筆在畫上添加影子和細節。
完成之後可以用描圖紙貼上,保護畫作。

這些人看什麼？畫出來。

346

———————— 這星期有哪件事情給你靈感？

347

———————— 用你學到的英式書法技巧，寫下某個親密的人的名字。

348 —————— 在海浪下作畫。

349

用炭筆和橡皮擦畫張臉孔。可以用照片也可以寫生。先用炭筆側面塗抹頁面，這是你的中間色調。然後用橡皮擦畫出臉部的高光區域。最後用炭條添加細節和陰影。

著色。

351

彩色紙可以當成畫作的中間色調。
用蠟筆或色鉛筆，用明亮的顏色添加高光和陰影。

352

今天創作一幅簡單的線描畫。在面前擺放一些物品，然後勾勒輪廓。有時可以閉上一隻眼睛，注意物品之間的距離和角度。

提示：可以先用鉛筆畫，確定所有東西的位置。
用代針筆畫完之後就擦掉鉛筆痕跡。

353 ——— 用鄰頁練習畫五官。把眼睛畫在臉孔的一半，在鼻線上畫鼻子的底部。也許可以找張照片臨摹。

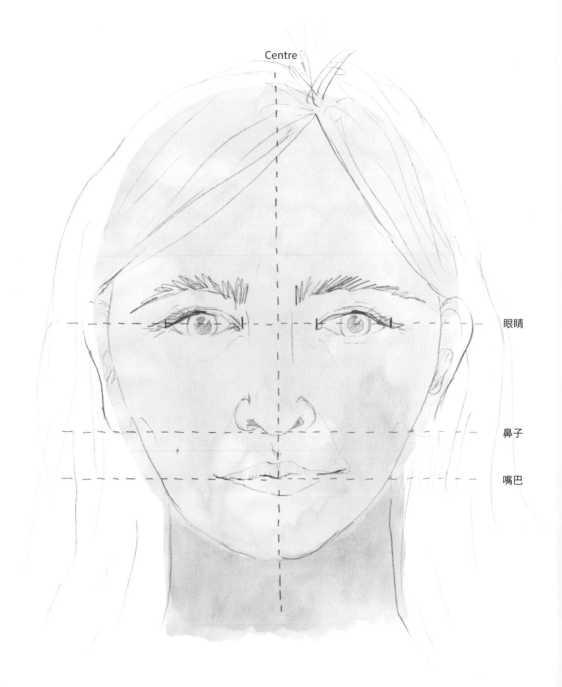

Centre

眼睛

鼻子

嘴巴

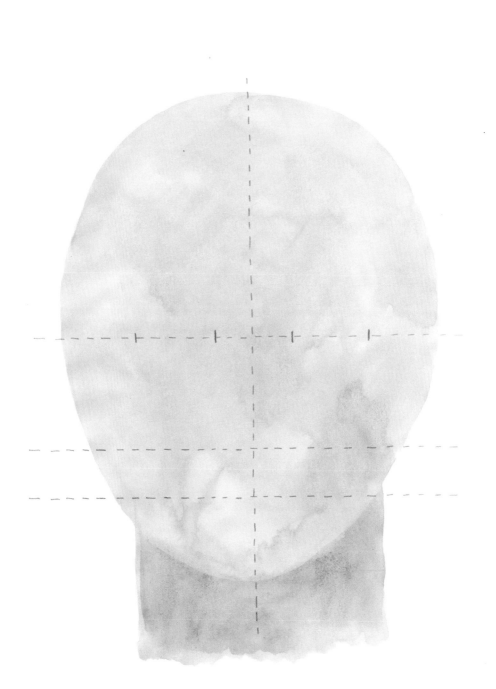

354 —————— 畫出你的腳。

355 —————— 寫一個意識流。寫下腦中出現的想法，之後不必再讀。

356

用圖案裝飾這些圓。

357

今天創作透視圖。用灰色的線當參考，畫出一排房子。這些線在地平線上相交的灰點被稱為「消失點」。在這些線內畫出大小相近的物體（如一排樓房），越接近消失點，看起來會越來越遠。

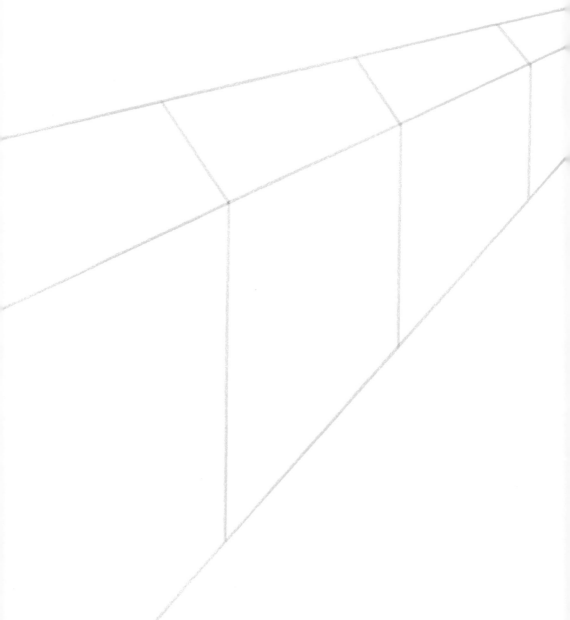

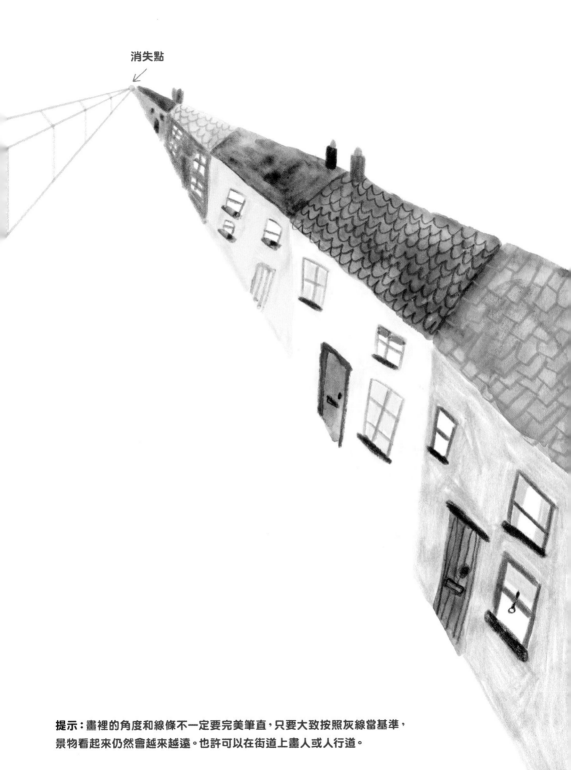

消失點

提示：畫裡的角度和線條不一定要完美筆直，只要大致按照灰線當基準，
景物看起來仍然會越來越遠。也許可以在街道上畫人或人行道。

—————— 給森林上色。

360

畫一個景象，但不要畫物體本身，著重它們周圍的負空間。可以先用鉛筆粗略地畫出構圖，但要注意物體周圍的空間和角度。看看線條之間的形狀，而不是線條本身。

提示：可以用任何你喜歡的材料作畫。我用的是色鉛筆，如果你也選擇同樣的畫具，最好把鉛筆削尖。

361

畫出這個日落下的地平線。可能是有船的海面，
也可能是海岬或城市的天際線。

362

在圍巾上添加圖案。

363

用彩色紙拼貼一幅作品。可以先幫紙塗色，等紙乾了以
後再剪出形狀。

364

創造一片抽象的叢林。可以用紙片剪貼或任何媒材。
先畫植物，不斷增加層次，塑造深度。

365

英式書法練習：試用你練習過的技巧寫個朋友的名字。
也許可以寄封手寫信或卡片給他們。信封上的地址也能
展示你的書法技巧。

謝 謝 你

謝謝我的編輯卡查（Kajal），感謝她堅定不移的
支持。也謝謝媽媽艾米麗（Emily），兄弟菲利
克斯（Felix）和人生夥伴約瑟夫（Joseph），謝
謝他們的聆聽和建議。

每天只畫一點點

365個創意驚喜，成為你的解壓良方

洛娜・史可碧 Lorna Scobie ————— 圖文　　梁若瑜 ————— 譯

隨心所欲，天天激發想像力！沒有畫對、畫錯、畫醜的問題，
只有屬於自己的獨一無二的開心，想畫就畫的感覺，真的很棒！

不論你是新手、塗鴉狂人，還是資深老手，《每天只畫一點點》讓你想像力大噴發，
每天實驗一點自己的天馬行空，每天釋放一點自己的壓力，
每天跟自己的內心說一點話，生活的驚喜，原來可以無憂無慮創造。

本書特色

- 高興怎麼使用就怎麼使用，讓它充滿你的個人特色！
- 提供源源不絕的創意點子，為你的生活、工作添加靈感，激發想像力！
- 引導你對世界產生更多好奇，從有限的視野，拓寬對生活的觀察！
- 一個人就能在家裡盡情的遊戲繪畫，幫助你從忙碌的日子裡脫離，令人感到紓壓！

討論區 049

每天只畫一點點

365天畫出你的藝術魂

作　　者｜洛娜·史可碧

譯　　者｜林師祺

出版者｜大田出版有限公司

台北市 一〇四四五 中山北路二段二十六巷二號二樓

E-mail｜titan@morningstar.com.tw　http://www.titan3.com.tw

編輯部專線｜(02) 2562-1383　傳真：(02) 2581-8761

總編輯｜莊培園

副總編輯｜蔡鳳儀

行政編輯｜鄭鈺澐

校　　對｜金文蕙／林師祺

美術設計｜王瓊瑤

初　　刷｜二〇二三年四月十二日　定價：五九九元

網路書店｜http://www.morningstar.com.tw

購書E-mail｜service@morningstar.com.tw

郵政劃撥｜15060393（知己圖書股份有限公司）

印　　刷｜上好印刷股份有限公司

國際書碼｜978-986-179-795-3　CIP：947.45/112001283

填回函雙重禮
① 立即送購書優惠券
② 抽獎小禮物

國家圖書館出版品預行編目資料

每天只畫一點點：365天畫出你的藝術魂

洛娜·史可碧 著　林師祺 譯

臺北市：大田，民112.04

面；公分. --（討論區 049）

ISBN 978-986-179-795-3（軟皮精裝）

947.45　　　　　　　　　112001283

365 Days of Art

First published in 2017 by Hardie Grant Books, an

imprint of Hardie Grant Publishing

Text @ Lorna Scobie 2017

Illustrations @ Lorna Scobie 2017

Complex Chinese translation rights arranged

through The PaiSha Agency